한글 펜글씨

엮은이 김영배

K 도서 출판 **학은미디어**

차 례

머리말

입학이나 취업 시험에서 대부분의 심사위원들이 그 사람의 눈과 자필을 첫인상처럼 보고 사람됨됨이나 배경을 짐작해 낸다고 합니다. 그래서 옛날부터 눈은 마음의 창이요 글씨를 보아 그 사람의 양심까지 독심할 수 있다고들 했나 봅니다.

글씨를 정확하고 귀티나게 쓰려고 애쓰는 사람은 자신도 모르는 사이에 헝클어진 마음을 정갈하게 풀고 매사 침착한 행동과 신중함의 소양을 가슴에 담게 됩니다. 이런 사람일수록 적극적인 정신의 소유자요, 미래지향적인 사람입니다.

아는 것이 지식이고 실천하는 행동이 지혜라고 한다면 그 사이에는 의지가 있어야 하는데, 위의 소양을 가진 사람은 능히 그것들을 주도해 나아갈 수 있는 명민함과 실력이 절로 있는 사람으로 확신할 수 있으며, 사회에서 높이 평가받을 수 있으리라 믿어 의심치 않습니다.

아무쪼록 학습에 열의와 고감도의 노력을 경주하는 와중에도 한글쓰기를 인간완성의 주된 것으로 삼고 남들이 외면할 때 배양하여 두는 적극적인 사고가 있으시길 빕니다.

아울러 학과에 정통하고 달필가로서 덕망있는 분으로 내일의 세계를 주도하는 분이 되시길 기원하며 건투를 빕니다.

엮은이 김영배

일러두기

① 바른자세

글씨를 예쁘게 쓰고자 하는 마음과 함께 몸가짐을 바르게 해야 아름다운 글씨를 쓸 수 있다. 편안하고 부드러운 자세를 갖고 써야 한다.

① **앉은자세** : 방바닥에 앉은 자세로 쓸 때에는 양 엄지발가락과 발바닥의 윗부분을 얕게 포개어 앉고, 배가 책상에 닿지 않도록 한다. 그리고 상체는 앞으로 약간 숙여 눈이 지면에서 30cm 정도 떨어지게 하고, 왼손으로는 종이를 가볍게 누른다.

② **걸터앉은 자세** : 의자에 앉아 쓸 경우에도 앉을 때 두 다리를 어깨 넓이만큼 뒤로 잡아당겨 편안한 자세를 취한다.

② 펜대를 잡는 요령

① 펜대는 펜대 끝에서 1cm 가량 되게 잡는 것이 알맞다.

② 펜대는 45~60°만큼 몸 쪽으로 기울어지게 잡는다.

③ 집게손가락과 가운뎃손가락, 엄지손가락 끝으로 펜대를 가볍게 쥐고 양손가락의 손톱 부리께로 펜대를 안에서부터 받쳐 잡고 새끼손가락을 바닥에 받쳐 준다.

④ 지면에 손목을 굳게 붙이면 손가락 끝 만으로 쓰게 되므로 손가락 끝이나 손목에 의지하지 말고 팔로 쓰는 듯한 느낌으로 쓴다.

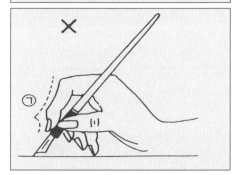

펜의 각도

③ 펜촉을 고르는 방법

① **스푼펜** : 사무용에 적합한 펜으로, 끝이 약간 굽은 것이 좋다.(가장 널리 쓰임)

② **G 펜** : 펜촉 끝이 뾰족하고 탄력성이 있어 숫자나 로마자를 쓰기에 알맞다.(연습용으로 많이 쓰임)

③ **스쿨펜** : G펜보다 작은데, 가는 글씨 쓰기에 알맞다.

④ **마루펜** : 제도용으로 쓰이며, 특히 선을 긋는 데에 알맞다.

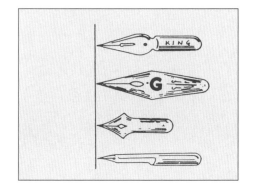

한글펜글씨

제1장

한글 기본 익히기

EEA(European economic area)

유럽경제지역. 유럽의 양대 무역블럭인 유럽연합(EU) 15개국과 유럽 자유무역연합(EETA) 4개국으로 구성된 거대한 단일 통합시장. EEA 역내에서는 상품과 서비스는 물론 역내 국민들은 여행과 거주, 노동에서 동등한 권리를 부여받는다.

짜 임

① 부분은 약간 둥근 기분으로	둥근 기분으로 자연스럽게	약간 우상으로 삐치듯	모나지 않게	처지지 않게

| ㄱ | 가 | ㄱ | 구 | ㄴ | 나 | ㄴ | 노 | ㄴ | 건 |

ㄷ	ㄷ	ㄷ	ㄹ	ㄹ
가로획의 ①보다 ②를 길게	상하의 가로획이 일치하듯	①의 가로획은 위보다 길지 않고 약간 둥글게	칸을 고르게 하고 밑의 가로획은 위로 삐치듯	칸을 고르게 하고 획의 길이가 같게
ㄷ 다	ㄷ 도	ㄷ 돌	ㄹ 라	ㄹ 로
ㄷ 다	ㄷ 도	ㄷ 돌	ㄹ 라	ㄹ 로
ㄷ 다	ㄷ 도	ㄷ 달	ㄹ 라	ㄹ 로

J커브효과(J curve effect)

환율의 변동과 무역수지와의 관계를 나타낸 것으로, 무역수지 개선을 위해 환율상승을 유도하더라도 그 초기에는 무역수지가 오히려 악화되다가 상당 기간 후에야 개선되는 현상을 말한다. J커브란 과거 영국 파운드화가 절하될 때 무역수지가 변동되는 모습이 J자형 곡선을 그린 데서 비롯됐다.

ㅁ	ㅂ	ㅅ	ㅅ	ㅇ
①을 모나지 않게 주의할 것	필순에 주의할 것	①은 둥글게 좌하향으로 삐친다. ②는 힘을 주어 맺음	우하향으로 내려 좌하향으로 굽는다	단 한번에 둥글게, 또는 좌우에서 두번으로

ㅁ	맘	ㅂ	법	ㅅ	사	ㅅ	성	ㅇ	양
ㅁ	맘	ㅂ	법	ㅅ	사	ㅅ	성	ㅇ	양
ㅁ	맘	ㅂ	법	ㅅ	사	ㅅ	성	ㅇ	양

HAKEUN
必須

정자체 · 흘림체자음 쓰기

짜임

ㅈ	ㅈ	ㅈ	ㅊ	ㅊ
각도를 고르게하고 간격에 주의할 것	끝을 우하향으로 숙여 맺음	옆으로 퍼지듯 넓게	① 의 끝은 힘을 주어 맺음	끝을 좌하향으로 숙여 맺음
ㅈ 자	ㅈ 저	ㅈ 조	ㅊ 차	ㅊ 처
ㅈ 자	ㅈ 저	ㅈ 조	ㅊ 차	ㅊ 처
ㅈ 자	ㅈ 저	ㄴ 조	ㅊ 차	ㅊ 처

KS(Korean Standard)

한국공업표준규격. 공업표준화를 위해 제정된 공업규격을 보급, 활용하여 제품의 품질개선과 생산능률의 향상. 거래의 단순화와 공정화를 도모하고 소비자를 보호하기 위해 만들어진 제도. 공업표준화법에 따라 합격한 제품에는 특별한 표시를 해 정부가 품질을 보증한다.

짜임

ㅋ	ㅌ	ㅌ	ㅍ	ㅎ
둥근 기분으로 자연스럽게	가급적 평행이 되고 밑획은 길게 삐침	가로획의 길이가 같게	밑의 가로획은 좌하에서 우상향으로 삐침	간격을 고르게

ㅋ	카	ㅌ	타	ㅌ	토	ㅍ	파	ㅎ	하
ㅋ	카	ㅌ	타	ㅌ	토	ㅍ	파	ㅎ	하

必須 HAKEUN 정자체 · 흘림체자음 쓰기

짜 임

ㄲ	ㄸ	ㅃ	ㅆ	ㄳ
ㄲ	ㄸ	ㅃ	ㅆ	ㄳ
앞의 자음을 뒤의 자음 획보다 작게	①의 가로획은 좌하에서 우상으로 삐치듯 길게	세로획은 앞에서부터 차츰 길게 늘려가듯	앞의 자음은 뒤의 자음을 업은 듯 약간 작게	①은 똑바로 내리고 ②는 힘주어 맺음
ㄲ 까	ㄸ 따	ㄲ 까	ㅆ 싸	ㄳ 삯
ㄲ 까	ㄸ 따	ㄲ 까	ㅆ 싸	ㄳ 삯
ㄲ 까	ㄸ 따	ㄲ 까	ㅆ 싸	ㄳ 삯

KT마크(excellent Korean technology mark)

국산신기술인정마크 국내에서 제조되는 상품 중 우수한 제품에 부여하는 마크 대상은 ①IR52장영실상 수상제품 ②국내외의 시장진출, 수입대체 및 침투방지효과가 기대되는 초기제품에 적용된 기술 ③공업화 시험 완료단계 또는 시범 제작단계의 기술로 국내 타 산업에 파급 효과가 예상되는 것 등이다.

짜임

ㄴㅎ	ㄹㄱ	ㄹㅁ	ㄹㅂ	ㅂㅅ
①은 우상향으로 삐치듯	①은 우상향으로 삐치듯 ②는 곧게 내림	①은 우상향으로 삐치듯	중심선에 일치되게	○부분은 끝에 힘을 주어 맺는다
ㄴㅎ 않	ㄹㄱ 읽	ㄹㅁ 욺	ㄹㅂ 밟	ㅂㅅ 없
ㄴㅎ 않	ㄹㄱ 읽	ㄹㅁ 욺	ㄹㅂ 밟	ㅂㅅ 없
ㄴㅎ 않	ㄹㄱ 읽	ㄹㅁ 욺	ㄹㅂ 밟	ㅂㅅ 없

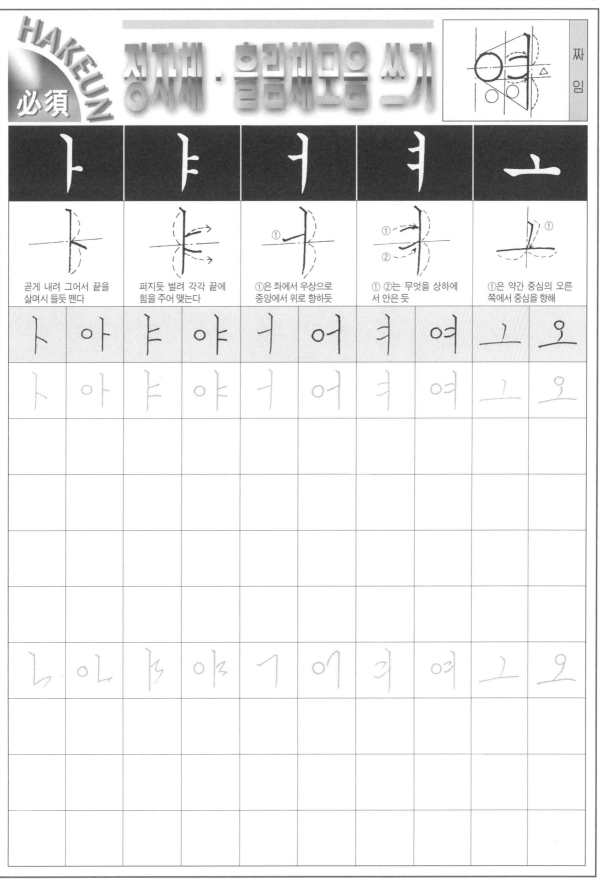

필수 必須 HAKEUN 정자체 · 흘림체 모음 쓰기

짜임

ㅏ	ㅑ	ㅓ	ㅕ	ㅗ
곧게 내려 그어서 끝을 살며시 들듯 뗀다	퍼지듯 벌려 각각 끝에 힘을 주어 맺는다	①은 좌에서 우상으로 중앙에서 위로 향하듯	① ②는 무엇을 상하에 서 안은 듯	①은 약간 중심의 오른 쪽에서 중심을 향해
ㅏ 아	ㅑ 야	ㅓ 어	ㅕ 여	ㅗ 오

MMDA(money market deposit account)

시장금리부 수시입출금식 예금계좌. 은행의 고금리 저축성예금으로 실적배당상품과 같이 시장금리를 지급하면서 인출 및 이체도 월 6회 이내로 비교적 자유롭다. 만기 이전에 예금을 찾더라도 중도해지 수수료 부담을 덜게 되는 이점이 있다.

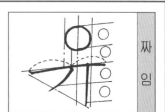

짜임

①의 좌획이 ②보다 약간 짧은 듯	① 진행은 약간 중심 오른쪽에서	①은 중심에서 좌하향으로 돌려 삐침	①의 가로획은 세로 획 중심을 향하듯	○을 힘을 주어 찍어 내리듯
ㅛ 요	ㅜ 우	ㅠ 유	ㅓ 의	ㅣ 이
ㅛ 요	ㅜ 우	ㅠ 유	ㅓ 의	ㅣ 이
ㅛ 요	ㄱ 우	ㄱ 유	ㄴ 의	ㅣ 이

정자체·흘림체 모음 쓰기

必須 HAKEUN

짜임

ㅐ	ㅔ	ㅖ	ㅘ	ㅟ

좌의 세로획을 짧게 하고 중심에 주의	①은 중심에서 우상향으로 삐치듯	중심에 주의할 것	① ②의 가로획이 만나는 점을 거의 일치되게	①은 세로획 중심을 향하듯 삐침

ㅐ	애	ㅔ	에	ㅖ	예	ㅘ	와	ㅟ	위

경상수지(經常收支 balance of current account)

기업에서의 통상 영업활동이나 국제간 거래에서의 경상 거래에 의한 수지로 한 국가의 대외거래상태를 나타내는 지표 중의 하나로 무역수지, 무역외수지, 이전수지를 합한 것이다. 보통 국제수지적자 또는 국제수지흑자를 말할 때는 대개 경상수지를 기준으로 한다.

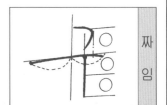

짜임

가	갸	거	겨	고	과	교	구	규	기
가	갸	거	겨	고	과	교	구	규	기

강	걀	격	겹	공	관	곡	국	균	길
강	걀	격	겹	공	관	곡	국	균	길

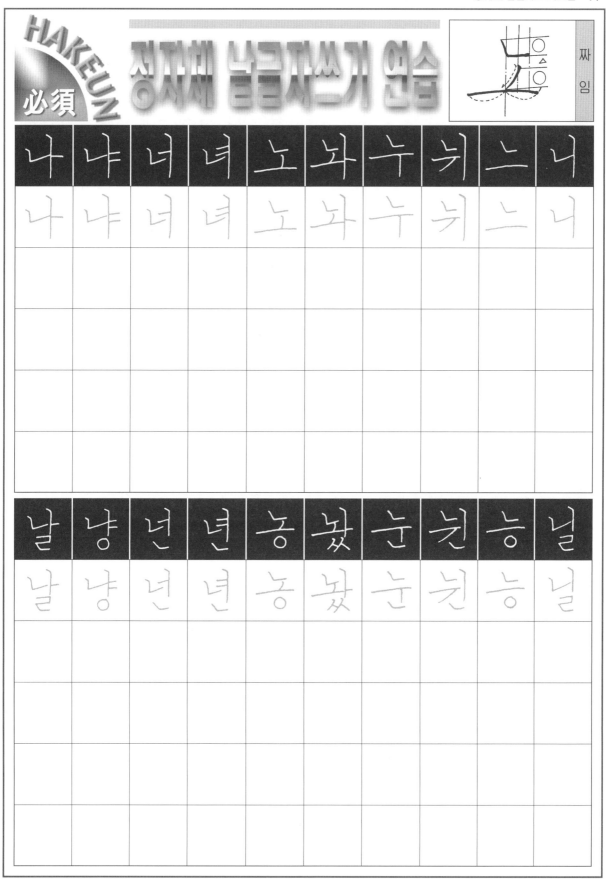

짜
임

나	냐	너	녀	노	뇌	누	뉘	느	니
나	냐	너	녀	노	뇌	누	뉘	느	니

날	냥	넌	년	농	놨	눈	뉜	능	닐
날	냥	넌	년	농	놨	눈	뉜	능	닐

노브랜드 전략(no brand strategies)

무인상품(無印商品). 생산제품에 상품명이 있는 라벨 등 장식을 없애는 것. 생산원가를 줄이고, 상표 광고비를 없애 판매가를 현저히 낮춤으로써 가격경쟁에서 우위를 차지하여 실용성을 강조하는 소비자층을 파고들겠다는 판촉전략.

짜임

다	다	더	도	돼	두	뒤	듀	드	디
다	다	더	도	돼	두	뒤	듀	드	디

당	달	덩	동	됐	둥	뒷	둘	득	딜
당	달	덩	동	됐	둥	뒷	둘	득	딜

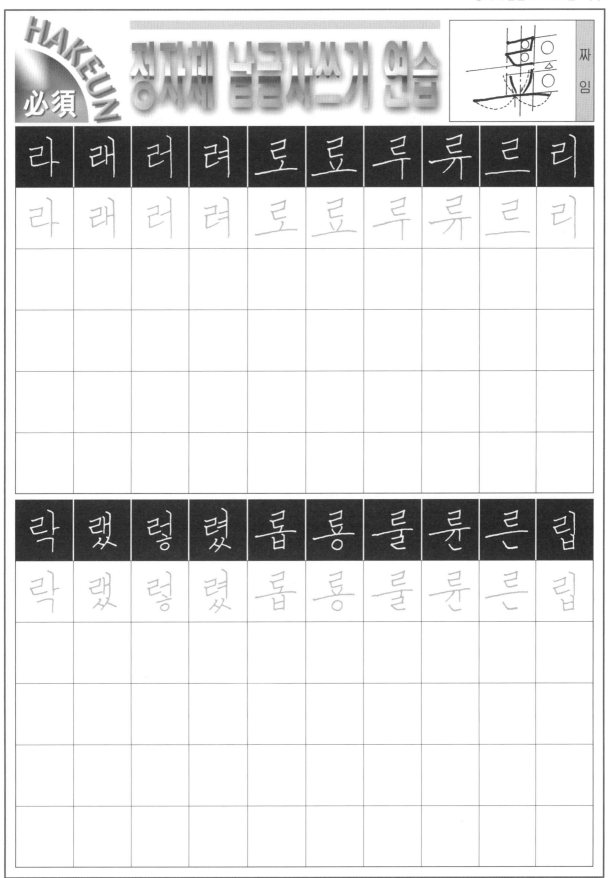

HAKEUN 必須

정자체 낱글자쓰기 연습

짜임

라	래	러	려	로	료	루	류	르	리
라	래	러	려	로	료	루	류	르	리

락	랬	렁	렸	롭	롱	룰	륜	른	립
락	랬	렁	렸	롭	롱	룰	륜	른	립

부가가치세(Value added taxation)

생산 및 유통의 각 단계에서 부가된 가치에 대해서 과세하는 조세이다. 이는 세수(稅收)증대효과가 크며 조세사항을 회피할 수 있다는 점과 납세원천이 분명하다는 것이 장점이다. 우리나라에서는 1977년 7월부터 물품세, 섬유류세 등 8가지 간접세를 부가가치세로 일괄 통합하여 실시하고 있다.

짜임

마	매	머	며	모	묘	무	뭐	뮤	미
마	매	머	며	모	묘	무	뭐	뮤	미

말	맵	멍	면	몹	못	뭉	뭔	뮨	민
말	맵	멍	면	몹	못	뭉	뭔	뮨	민

必須 HAKEUN 정자체 낱글자쓰기 연습

짜임

바	배	버	베	벼	보	뵈	부	뷰	비
바	배	버	베	벼	보	뵈	부	뷰	비

발	백	법	벨	별	봉	뱁	북	불	빌
발	백	법	벨	별	봉	뱁	북	불	빌

오픈북 경영(open-book management)

정보공유경영. 간단히 말해 모든 종업원들에게 기업의 재정상태나 경영정보를 공유케 하여 경영자와 같은 주인의식을 갖도록 함으로써 부문 이익보다는 전사적인 이익을 최우선적으로 고려한다는 경영혁신방안이다.

짜임

사	새	서	셔	소	수	쉬	슈	스	시
사	새	서	셔	소	수	쉬	슈	스	시

상	생	성	셨	소	순	쉰	술	승	실
상	생	성	셨	소	순	쉰	술	승	실

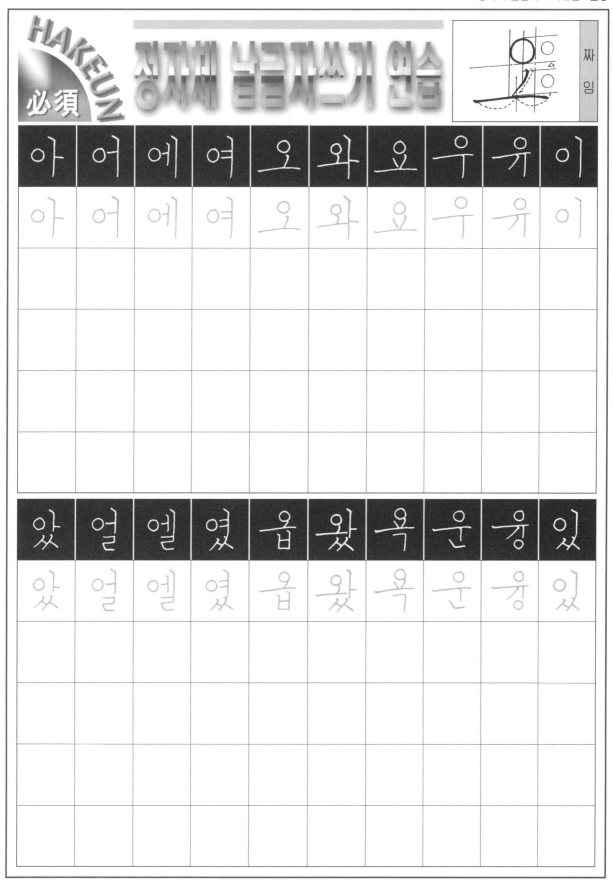

아	어	에	여	오	와	요	우	유	이
아	어	에	여	오	와	요	우	유	이

앉	얼	엘	였	웁	왔	옥	운	웅	있
앉	얼	엘	였	웁	왔	옥	운	웅	있

주부산업(主婦産業 housewife industry)

선진적 감각을 가진 주부들을 조직화하여 그들의 의식이나 행동 따위의
결과나 반응을 보고 조정하는 등 대중이 원하는 재화나 서비스의 산출을
유도해 나가려는 생각에서 나온 산업. 예를 들면 주부모니터를 활용해서
신제품의 개발이나 새로운 점포이미지 조성에 효과를 발휘한다.

짜임

자	재	저	제	져	조	좌	죠	주	즈
자	재	저	제	져	조	좌	죠	주	즈

작	쟁	정	젤	졌	종	좋	중	준	죽
작	쟁	정	젤	졌	종	좋	중	준	죽

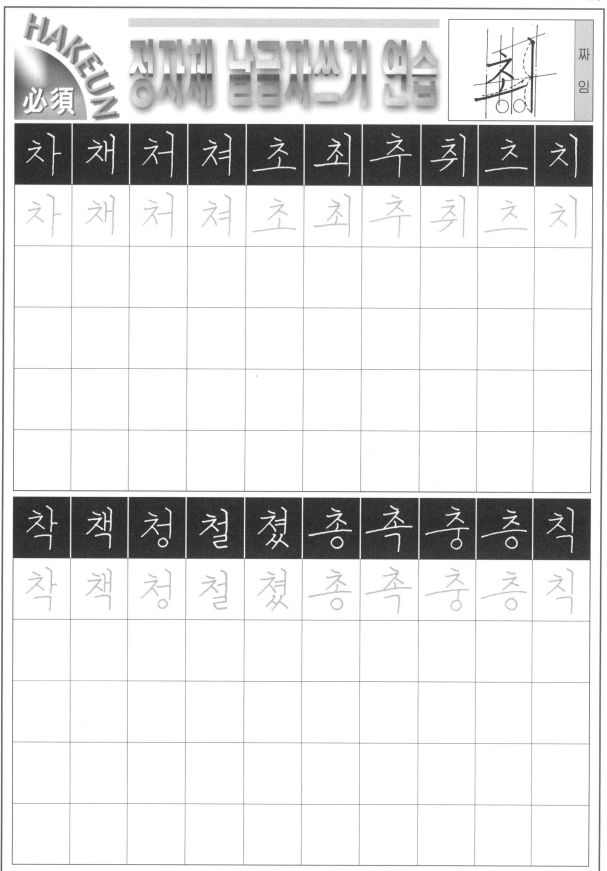

정자체 낱글자쓰기 연습

짜임

차	채	처	쳐	초	최	추	취	츠	치
차	채	처	쳐	초	최	추	취	츠	치

착	책	청	철	쳤	총	촉	충	층	칙
착	책	청	철	쳤	총	촉	충	층	칙

총액임금제(總額賃金制 total wages system)

총액임금을 기준으로 노사가 임금인상률을 결정하는 방식. 총액임금이란 근로자가 1년동안 고정적으로 받는 기본급, 통상적 수당, 정기 상여금, 연월차수당 등을 합산해 12로 나눈 액수를 말한다.

짜임

카	캐	커	켜	코	쿠	퀴	큐	크	키
카	캐	커	켜	코	쿠	퀴	큐	크	키

캉	캔	컹	켰	콩	쿵	퀸	쿨	큰	킹
캉	캔	컹	켰	콩	쿵	퀸	쿨	큰	킹

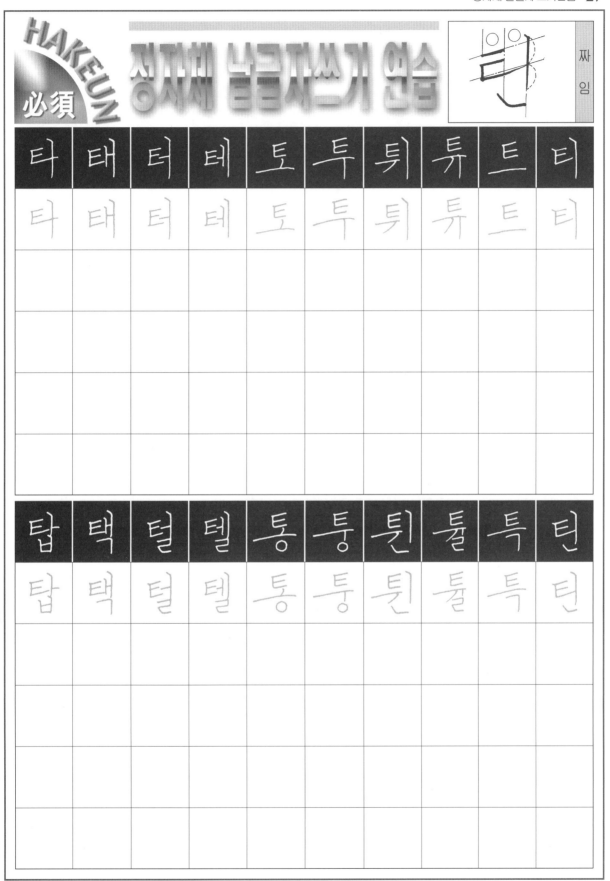

HAKEUN 必須

정자체 낱글자쓰기 연습

짜
임

타	태	터	테	토	투	튀	튜	트	티
타	태	터	테	토	투	튀	튜	트	티

탑	택	털	텔	통	퉁	튄	튤	특	틴
탑	택	털	텔	통	퉁	튄	튤	특	틴

팩토링제도(factoring system)

금융기관들이 기업으로부터 상업어음이나 외상매출증서 등 매출채권을 매입, 이를 바탕으로 자금을 빌려주는 제도. 기업들이 상거래 대가로 현금 대신 받은 매출 채권을 신속히 현금화하여 기업활동을 돕자는 취지로 1920년대 미국에서 처음 도입되었다.

짜 임

파	패	퍼	페	펴	포	푸	퓨	프	피
파	패	퍼	페	펴	포	푸	퓨	프	피

판	팽	픽	퍽	평	퐁	풀	품	픈	필
판	팽	픽	퍽	평	퐁	풀	품	픈	필

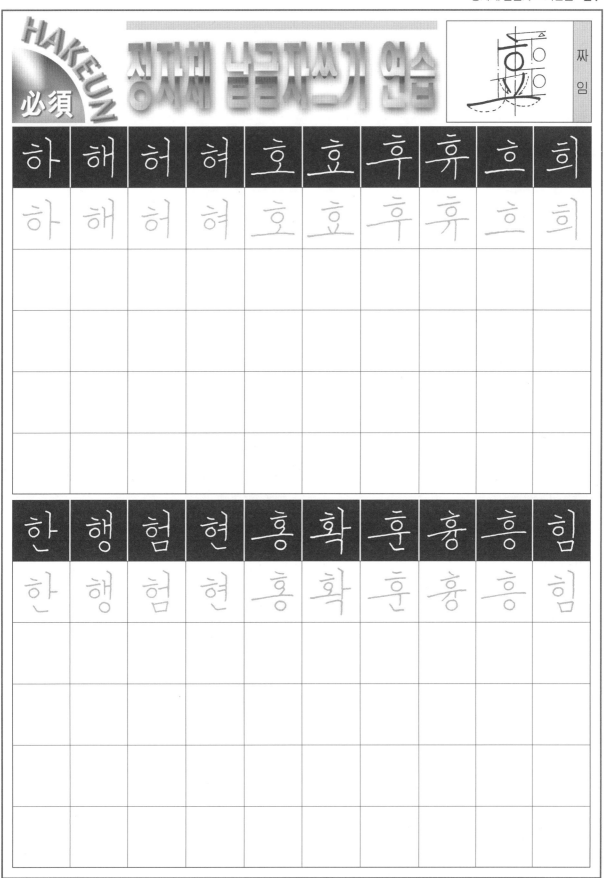

정자체 낱글자쓰기 연습

짜임

하	해	허	혀	호	효	후	휴	흐	희
하	해	허	혀	호	효	후	휴	흐	희

한	행	험	현	홍	확	훈	흉	흥	힘
한	행	험	현	홍	확	훈	흉	흥	힘

우리나라 국문학 작품 (Ⅰ)

작 품	장르	작자	시대	작 품	장르	작자	시대
●삼 국 시 대							
황조가	시	유리왕	고구려	삼대목	향가집	위홍·대구화상	신라
서동요	시	무 왕	백제	화왕계	설화	설 총	신라
도솔가	가요	미 상	신라	정읍사	가요	미 상	백제
계원필경	한시집	최치원	신라	왕오천축국전	기행문	혜 초	신라
●고 려 시 대							
계백요서·훈요십조	유훈	왕 건	태조	보한집	패관문학	최 자	고종
속장경	불경	의 천	현종	한림별곡	경기체가	한림제유	고종
삼국사기	역사	김부식	인종	상정고문예문	예문집	최윤의	의종
삼국유사	역사	일 연	충렬왕	목은집	문집	이 색	공양왕
제왕운기	역사	이승휴	충렬왕	포은집	문집	정몽주	공양왕
백운소설	패관문학	이규보	고종	야은집	문집	길 재	공양왕
죽부인전	설화	이 곡	공민왕	국선생전	설화	이규보	고종
동국이상국집	문집	이규보	고종	관동별곡	경기체가	안 축	충숙왕
해동고승전	문집	각 훈	고종	죽계별곡	경기체가	안 축	충숙왕
파한집	패관문학	이인로	명종	서경별곡·가시리	속요	미 상	고려
수이전	설화집	박인량	문종	역옹패설	패관문학	이제현	공민왕
●조 선 시 대							
용비어천가	송가	정인지 등	세종	지봉유설	문집	이수광	인종
월인천강지곡	송가	수양대군	세종	악장가사	가집	박 준	명종
석보상절	불경언해	수양대군	세종	징비록	戰記	유성룡	선조
금오신화	소설	김시습	세종	송강가사	가집	정 철	선조
패관잡기	문집	어숙권	세종	동국지리지	지리	한백겸	선조
경국대전	법전	최 항 등	성종	난중일기	戰記	이순신	선조
필원잡기·사가집	문집	서거정	성종	고산구곡가	시조	이 이	중종·선조
동국여지승람	역사	노사신 등	성종	청구영언	시조집	김천택	영조
불우헌집	문집	정극인	성종	해동가요	시조집	김수장	영조
홍길동전	소설	허 균	광해군	서포만필	수필집	김만중	숙종
조침문	수필	유씨부인	순조	어부사시사	시조	윤선도	효종
사씨남정기	소설	김만중	숙종	어유야담	설화집	유몽인	선조·인종
상춘곡	가사	정극인	성종	구운몽	소설	김만중	숙종
악학궤범	음악	성 현	성종	반계수록	평론집	유형원	현종
훈몽자회·사성통해	국어학	최세진	중종	성호사설	평론집	이 익	숙종

● 책 82에 계속

한글펜글씨

제2장

경제·시사 용어 쓰기

정 자 체 · 경제 · 시사용어쓰기

가격변동	가계수표	가상현실
가격변동	가계수표	가상현실

가입회원	거래은행	건의사항
가입회원	거래은행	건의사항

정 자 체	경제 · 시사용어 쓰기	
견습사원	결합재무	경상손익
견습사원	결합재무	경상손익
계좌이체	공문발송	규제완화
계좌이체	공문발송	규제완화

정 자 체	경제 · 시사용어쓰기	
금리인상	금전출납	기념행사
금리인상	금전출납	기념행사

기본요금	긴급상황	낙찰공사
기본요금	긴급상황	낙찰공사

정 자 체

내용증명	노무관리	단기자본
내용증명	노무관리	단기자본

담당부서	담보대출	대차대조
담당부서	담보대출	대차대조

정 자 체	경제 · 시사용어쓰기	
봉사가격	부대시설	부도수표
봉사가격	부대시설	부도수표
부양가족	부존자원	사무자동
부양가족	부존자원	사무자동

정 자 체	경제·시사용어쓰기	
사회봉사	산재보험	삼사분기
사회봉사	산재보험	삼사분기
상공회의	상업부기	상장회사
상공회의	상업부기	상장회사

정 자 체	경제 · 시사용어쓰기

상품관리	상호부금	생년월일
상품관리	상호부금	생년월일

생산단가	서류작성	서명날인
생산단가	서류작성	서명날인

정 자 체 *경제 · 시사용어쓰기*

선물거래	선불카드	선입선선.
선물거래	선불카드	선입선선.

선화증권	설계도면	설문조사
선화증권	설계도면	설문조사

정 자 체	경제·시사용어쓰기	
설비투자	성분분석	세관면설
설비투자	성분분석	세관면설
소급인상	소득공제	소매가격
소급인상	소득공제	소매가격

정 자 체	경제 · 시사용어쓰기	
소요경비	소유권자	손익계정
소요경비	소유권자	손익계정
손해배상	수납기관	수령금액
손해배상	수납기관	수령금액

정 자 체

경제 · 시사용어쓰기

수매가격	수송물자	수요공급
수매가격	수송물자	수요공급

수의계약	수입면장	수출관세
수의계약	수입면장	수출관세

정 자 체	경제 · 시사용어쓰기	
수표발행	수확체감	순이익금
수표발행	수확체감	순이익금
승인절차	시공업체	시설완비
승인절차	시공업체	시설완비

정 자 체 　 경제 · 시사용어쓰기

시세차익	시장조사	시정명령
시세차익	시장조사	시정명령

시중금리	시효소멸	신규등록
시중금리	시효소멸	신규등록

정 자 체	경제 · 시사용어쓰기	
신용거래	신용보증	신입사원
신용거래	신용보증	신입사원
신지식인	신청서류	실명계좌
신지식인	신청서류	실명계좌

정 자 체 경제 · 시사용어쓰기

실수요자	실용신안	실태조사
실수요자	실용신안	실태조사

심사숙고	악화양화	안전관리
심사숙고	악화양화	안전관리

정 자 체 경제 · 시사용어쓰기

압류처분	야간작업	약력소개
압류처분	야간작업	약력소개

약속어음	약정문서	양도소득
약속어음	약정문서	양도소득

정 자 체	경제 · 시사용어쓰기	
양수양도	어음배서	업무관리
양수양도	어음배서	업무관리
여천신장	여성단체	여신금융
여천신장	여성단체	여신금융

정 자 체	경제 · 시사용어쓰기	
역지사지	연금보험	연대보증
역지사지	연금보험	연대보증

연말정산	연봉책정	연이자율
연말정산	연봉책정	연이자율

정 자 체	경제 · 시사용어쓰기	
연중행사	연체이자	염가봉사
연중행사	연체이자	염가봉사
영농자금	영리산업	영세기업
영농자금	영리산업	영세기업

정 자 체	경제 · 시사용어쓰기	
영수증서	영업금지	예금담보
영수증서	영업금지	예금담보

예매신청	예산심의	예약판매
예매신청	예산심의	예약판매

정 자 체	경제 · 시사용어쓰기	
외국법인	외식산업	외자유치
외국법인	외식산업	외자유치
외화보유	외환시세	우대금리
외화보유	외환시세	우대금리

정 자 체 　경제 · 시사용어쓰기

우량기업	운송운임	운영방침
우량기업	운송운임	운영방침

워크아웃	원가계산	원부자재
워크아웃	원가계산	원부자재

정 자 체	경제 · 시사용어쓰기	
월 말 정 산	위 생 관 리	위 원 회 장
월 말 정 산	위 생 관 리	위 원 회 장
위 임 명 령	위 조 지 폐	위 탁 판 매
위 임 명 령	위 조 지 폐	위 탁 판 매

정 자 체 　경제 · 시사용어쓰기

유가증권	유동자본	유러달러
유가증권	유동자본	유러달러

유류파동	유보보류	유상상속
유류파동	유보보류	유상상속

정 자 체 경제 · 시사용어쓰기

유통기한	유한책임	육영단체
유통기한	유한책임	육영단체

융자금액	은행거래	이부공채
융자금액	은행거래	이부공채

정 자 체 　　경제 · 시사용어쓰기

이월금액	이윤창출	이익배당
이월금액	이윤창출	이익배당

이전등기	이중가격	이해득실
이전등기	이중가격	이해득실

정 자 체　경제 · 시사용어쓰기

익명제보	인감증명	인계인수
익명제보	인감증명	인계인수

인구조사	인사고과	인상인하
인구조사	인사고과	인상인하

정 자 체 경제 · 시사용어쓰기

인수은행	인적자원	인허인가
인수은행	인적자원	인허인가

일반회계	일용근로	일회용품
일반회계	일용근로	일회용품

정 자 체	경제 · 시사용어쓰기	
임금격차	임대건물	입금전표
임금격차	임대건물	입금전표
입사시험	입지조건	입출금액
입사시험	입지조건	입출금액

정 자 체	경제·시사용어쓰기	
입학원서	잉여가치	자가소비
입학원서	잉여가치	자가소비
자격심사	자금동결	자급자족
자격심사	자금동결	자급자족

정 자 체	경제 · 시사용어쓰기	
자기자본	자동판매	자동이체
자기자본	자동판매	자동이체
자료검색	자립경제	자매회사
자료검색	자립경제	자매회사

정 자 체	경제 · 시사용어쓰기	
자본축적	자산평가	자선사업
자본축적	자산평가	자선사업
자연보호	자영업자	자원봉사
자연보호	자영업자	자원봉사

정 자 체	경제 · 시사용어쓰기	
자유무역	자재관리	자재구매
자유무역	자재관리	자재구매
자치단체	작성문안	작업인원
자치단체	작성문안	작업인원

정 자 체	경제 · 시사용어쓰기	
잔고잔액	잔업수당	잡화상점
잔고잔액	잔업수당	잡화상점
장기대출	장부기입	재개발지
장기대출	장부기입	재개발지

정 자 체	경제 · 시사용어쓰기	
재고조사	재단법인	재래시장
재고조사	재단법인	재래시장
재무재포	재산관리	재정보증
재무재포	재산관리	재정보증

정 자 체 경제 · 시사용어쓰기

재해보상	재형저축	저당물건
재해보상	재형저축	저당물건

저리자금	저소득층	저축예금
저리자금	저소득층	저축예금

정 자 체	경제 · 시사용어쓰기	
적금만기	적부심사	적성검사
적금만기	적부심사	적성검사
적정한도	전결사항	전관수역
적정한도	전결사항	전관수역

정 자 체	경제 · 시사용어쓰기	
전권위임	전략산업	전매수입
전권위임	전략산업	전매수입
전문직종	전보발송	전세금액
전문직종	전보발송	전세금액

정 자 체	경제 · 시사용어쓰기	
전속계약	전시효과	전인교육
전속계약	전시효과	전인교육
전자정보	전제조건	전화번호
전자정보	전제조건	전화번호

정 자 체	경제 · 시사용어쓰기	
전환사채	절감효과	절약경비
전환사채	절감효과	절약경비
절충합의	점유비율	접대비용
절충합의	점유비율	접대비용

정자체	경제 · 시사용어쓰기								
접수창구	정가판매	정경유착	정관조항	정구사원	정기총회	정년제도	정보검색	정원미달	정지처분
접수창구	정가판매	정경유착	정관조항	정구사원	정기총회	정년제도	정보검색	정원미달	정지처분

정 자 체 | 경제 · 시사용어쓰기

정찰가격	제공협찬	제반사항	제조원가	제출문안	제품생산	제휴협정	조달물품	조사검토	조서작성
정찰가격	제공협찬	제반사항	제조원가	제출문안	제품생산	제휴협정	조달물품	조사검토	조서작성

정 자 체	경제 · 시사용어쓰기								
조세부담	조업단축	조직단체	조합회원	졸업입학	종사업종	종합개발	종합상사	주거래은	주무부서
조세부담	조업단축	조직단체	조합회원	졸업입학	종사업종	종합개발	종합상사	주거래은	주무부서

정 자 체　경제 · 시사용어쓰기

주문생산	주민등록	주상복합	주식거래	주식회사	주요시설	주의사항	주주총회	주중행사	주택분양
주문생산	주민등록	주상복합	주식거래	주식회사	주요시설	주의사항	주주총회	주중행사	주택분양

정 자 체 · 경제 · 시사용어쓰기

지방자치	지급보증	증빙서류	증권거래	중재요청	중앙은행	중소기업	중도금액	중간도매	준공검사

정 자 체　　경제 · 시사용어쓰기

직원회의	직업소개	직불카드	직무유기	지하자원	지주회사	지점개설	지적소유	지원서류	지역개발
직원회의	직업소개	직불카드	직무유기	지하자원	지주회사	지점개설	지적소유	지원서류	지역개발

정 자 체	경제 · 시사용어쓰기								

진행상황	질권설정	질서유지	집행유예	징계처분	징세징수	청구서류	차용증서	총리서리	총액임금
진행상황	질권설정	질서유지	집행유예	징계처분	징세징수	청구서류	차용증서	총리서리	총액임금

정 자 체 　경제 · 시사용어쓰기

총지배인	총책임자	최저한도	추가경정	출고현황	출생신고	출신성분	출자전환	통계자로	통신판매
총지배인	총책임자	최저한도	추가경정	출고현황	출생신고	출신성분	출자전환	통계자로	통신판매

정 자 체　　경제 · 시사용어쓰기

투자금융	특별금리	특수법인	판매촉진	평가절하	품질관리	한계효용	합의조항	합작투자	해당사항
투자금융	특별금리	특수법인	판매촉진	평가절하	품질관리	한계효용	합의조항	합작투자	해당사항

정 자 체 　 경제 · 시사용어쓰기

행동지침	현금인출	현상공모	현재현황	협동조합	호황불황	회의주재	후원회장	흑자적자	희망가격
행동지침	현금인출	현상공모	현재현황	협동조합	호황불황	회의주재	후원회장	흑자적자	희망가격

우리나라 국문학 작품 (II)

작 품	장르	작자	시대	작 품	장르	작자	시대
동사강목	역사	안정복	영조	택리지	지리	이중환	영조
동국정운	어학	신숙주 등	세종	한중록	수기	혜경궁 홍씨	정조
두시언해	번역시집	유윤겸 등	성종	경세유표	중앙정치	정약용	순조
누항사	가사	박인로	광해군	목민심서	지방행정	정약용	순조
가곡원류	시조집	박효관, 안민영	고종	가곡원류	가집	박효관	고종
북학의	여행기	박제가	영조	태평사	가사	박인로	선조
열하일기	여행기	박지원	영조	일동장유가	가사	김인겸	영조

● 근 대 이 후 (1910~1945년)

작 품	장르	작자	시대	작 품	장르	작자	시대
불놀이	시	주요한		빈처, B사감과 러브레터	단편	현진건	
혈의 누, 귀의 성	신소설	이인직		상록수	소설	심 훈	
은세계, 치악산	신소설	이인직		메밀꽃 필 무렵·화분	장편	이효석	
소년	최초의 잡지	최남선		화수분	단편	전영택	
샛별, 청춘	잡지	최남선		나의 침실로, 빼앗긴	시	이상화	
창조	최초의 문예지	김동인 등		– 들에도 봄은 오는가	〃	〃	
백조	문예지	현진건 등		오감도, 날개	시, 단편	이 상	
개벽	문예지	천도교		배따라기, 감자	단편	김동인	
자유종, 옥중화	신소설	이해조		사랑방 손님과 어머니	단편	주요섭	
추월색	신소설	최찬식		하늘과 바람과 별과 시	시집	윤동주	
조선상고사	역사서	신채호		물레방아, 벙어리삼룡이	단편	나도향	
국어문법	국어학	주시경		봄봄, 노다지, 동백꽃	단편	김유정	
순애보	소설	박계주		백치 아다다	단편	계용묵	
무정	소설	이광수		표본실의 청개구리	단편	염상섭	

● 광 복 이 후 (1945~)

작 품	장르	작자	시대	작 품	장르	작자	시대
카인의 후예	장편	황순원		무녀도	단편	김동리	
오발탄	단편	이범선		바비도	단편	김성한	
자유부인	소설	정비석		토지, 김약국집 딸들	장편	박경리	
국화옆에서, 동천, 화사	시	서정주		북간도	장편	안수길	
청록집·산도화	시집	박목월		광장	장편	최인훈	
미해결의 장	소설	손창섭		성북동 비둘기	시	김광섭	
갯마을	단편	오영수		이어도	장편	이청준	
불꽃	소설	선우휘		장길산	장편	황석영	
렌의 애가	시집	모윤숙		사람의 아들	장편	이문열	
고향없는 사람들	소설	박화성		휘청거리는 오후	장편	박완서	

한글펜글씨

문장 가로쓰기

정 자 체　　문장 가로쓰기

① 연결재무제표 : 법률적인 출자로 인

① 연결재무제표 : 법률적인 출자로 인

하여 지배와 종속관계에 있는 개별

하여 지배와 종속관계에 있는 개별

회사들의 재무제표를 연결해 하나

회사들의 재무제표를 연결해 하나

정 자 체 　 문장 가로쓰기

로 만든 것을 말한다. 연결재무제표
로 만든 것을 말한다. 연결재무제표

작성 대상은 자회사를 갖고 있는
작성 대상은 자회사를 갖고 있는

모회사이다. 출자비율이 50%를 넘
모회사이다. 출자비율이 50%를 넘

정 자 체 문장 가로쓰기

는 기업이 우선 대상이 되며, 30%

는 기업이 우선 대상이 되며, 30%

이상이면서 최대 주주인 경우도 그

이상이면서 최대 주주인 경우도 그

대상이 된다. 또 모회사와 자회사간

대상이 된다. 또 모회사와 자회사간

정 자 체 　 문장 가로쓰기

또는 자회사들간의 지분 합계가

또는 자회사들간의 지분 합계가

30%를 넘어설 경우도 작성이 되

30%를 넘어설 경우도 작성이 되

기도 한다. 그러나 금융업과 비금융

기도 한다. 그러나 금융업과 비금융

정 자 체　문장 가로쓰기

업·등 이질적인 업종인 경우나 청

업·등 이질적인 업종인 경우나 청

산 중인 회사, 또는 총 자산이　70

산 중인 회사, 또는 총 자산이　70

억원 미만인 소규모 회사는 예외다.

억원 미만인 소규모 회사는 예외다.

정 자 체 　 문장 가로쓰기

② 공정거래법: 정식으로는 독점규제

② 공정거래법: 정식으로는 독점규제

및 공정거래에 관한 법률이다. 시장

및 공정거래에 관한 법률이다. 시장

구조의 독과점화를 억제하고 경쟁

구조의 독과점화를 억제하고 경쟁

정자체 문장 가로쓰기

을 제한하거나 불공정한 거래행위

을 제한하거나 불공정한 거래행위

를 규제하여 공정하고 자유로운

를 규제하여 공정하고 자유로운

경쟁질서를 확립하는 데에 목적을

경쟁질서를 확립하는 데에 목적을

정 자 체 문장 가로쓰기

두고 있다. 따라서 독점규제 및 공

두고 있다. 따라서 독점규제 및 공

정거래제도는 경쟁질서 확립과 시

정거래제도는 경쟁질서 확립과 시

장기능 활성화를 통해 기업체질을

장기능 활성화를 통해 기업체질을

정자체 문장 가로쓰기

개선함으로써 국제경쟁력 강화, 사

개선함으로써 국제경쟁력 강화, 사

업자의 시장지배, 부당 거래행위 등

업자의 시장지배, 부당 거래행위 등

으로부터 소비자를 보호하려는 것.

으로부터 소비자를 보호하려는 것.

정 자 체 문장 가로쓰기

③ 참 여 연 대 : 1994년 9월 발족한 시민

③ 참 여 연 대 : 1994년 9월 발족한 시민

운 동 단 체 로 원 명 칭 은 참 여 민 주 사

운 동 단 체 로 원 명 칭 은 참 여 민 주 사

회 와 인 권 을 위 한 시 민 연 대 이 다.

회 와 인 권 을 위 한 시 민 연 대 이 다.

정 자 체 　 문장 가로쓰기

참 여 연 대 는 국 가 권 력 에 대 한 감 시

참 여 연 대 는 국 가 권 력 에 대 한 감 시

와 정 책 에 대 한 감 시 , 정 책 에 대 안

와 정 책 에 대 한 감 시 , 정 책 에 대 안

제 시 , 실 천 적 시 민 행 동 을 통 한 민 주

제 시 , 실 천 적 시 민 행 동 을 통 한 민 주

정 자 체 　문장 가로쓰기

사회 건설을 목표로 하고 있다. 최

사회 건설을 목표로 하고 있다. 최

근에는 소액주주운동을 주도해 주

근에는 소액주주운동을 주도해 주

주 중심의 신기업구조 확립에 기여.

주 중심의 신기업구조 확립에 기여.

정자체 문장 가로쓰기

④ 연말정산:직장인의 연간 총 근로

④ 연말정산:직장인의 연간 총 근로

소득에 대한 세액과 매월 급여에서

소득에 대한 세액과 매월 급여에서

원천징수한 세액을 비교해 초과 징

원천징수한 세액을 비교해 초과 징

정 자 체 문장 가로쓰기

수한 세액을 되돌려주고 적게 징수

수한 세액을 되돌려주고 적게 징수

한 세액은 추가 납부케 하는 제도

한 세액은 추가 납부케 하는 제도

이다. 연말정산에서 영향이 큰 대표

이다. 연말정산에서 영향이 큰 대표

정 자 체 　 문장 가로쓰기

적인 것은 근로소득·부양가족·보험

적인 것은 근로소득·부양가족·보험

료·교육비·의료비·주택저축·개인연

료·교육비·의료비·주택저축·개인연

금·기부금·신용카드 공제 등이다.

금·기부금·신용카드 공제 등이다.

정 자 체 　문장 가로쓰기

⑤ 인사고과 : 종업원평정, 능률평정

⑤ 인사고과 : 종업원평정, 능률평정

등과 같이 다양하게 불리고 있는

등과 같이 다양하게 불리고 있는

인사고과란 종업원의 업무수행 능

인사고과란 종업원의 업무수행 능

정자체 문장 가로쓰기

력과 업적 따위를 통한 미래의 잠

력과 업적 따위를 통한 미래의 잠

재적 능력을 상위자로 하여금 부하

재적 능력을 상위자로 하여금 부하

직원을 측정·평가하도록 하는 제도.

직원을 측정·평가하도록 하는 제도.

정 자 체 　**문장 가로쓰기**

⑥ 지식재산권:구용어로지적재산권

⑥ 지식재산권:구용어로지적재산권

또는 지적소유권이라 불리었으나

또는 지적소유권이라 불리었으나

최근 지식재산권이라 법률 명칭이

최근 지식재산권이라 법률 명칭이

정 자 체　　문장 가로쓰기

변경되었다. 지식재산권이란 문학·

변경되었다. 지식재산권이란 문학·

예술·연출·공연·음반·방송 등의 저

예술·연출·공연·음반·방송 등의 저

작권과 발명에 관한 공업 특허 등

작권과 발명에 관한 공업 특허 등

정 자 체 　문장 가로쓰기

지식활동에서 발생하는 모든 권리

지식활동에서 발생하는 모든 권리

를 말한다. 이 두 권리는 지적 창작

를 말한다. 이 두 권리는 지적 창작

물을 보호받는 무체재산권이라는

물을 보호받는 무체재산권이라는

정 자 체 문장 가로쓰기

점과 보호기간이 한정되어 있다는

점과 보호기간이 한정되어 있다는

점은 동일하나, 저작권은 출시·출판

점은 동일하나, 저작권은 출시·출판

과 동시에 그 권리가 보호되지만

과 동시에 그 권리가 보호되지만

정 자 체　문장 가로쓰기

산업재산권은 일정기간 특허청의

산업재산권은 일정기간 특허청의

심사를 거쳐 등록이 되어야 보호받

심사를 거쳐 등록이 되어야 보호받

을 수 있다는 점이 크게 다르고 보

을 수 있다는 점이 크게 다르고 보

정자체 문장 가로쓰기

호기간도 저작권은 저작자 사후

호기간도 저작권은 저작자 사후

30~50 년까지로 상당히 길지만 산

30~50 년까지로 상당히 길지만 산

업재산권은 10~20 년 정도로 비교

업재산권은 10~20 년 정도로 비교

정 자 체 문장 가로쓰기

적 짧은 것이 다른 점이다. 지식재

적 짧은 것이 다른 점이다. 지식재

산천은 최근들어 약품·식품·복식

산천은 최근들어 약품·식품·복식

등에 이르기까지 확장되고 있다.

등에 이르기까지 확장되고 있다.

정 자 체 문장 가로쓰기

⑦ 헤일로효과 : 대개인사고과에서 발
⑦ 헤일로효과 : 대개인사고과에서 발

생하는 현상으로 어떤 사람에 대한
생하는 현상으로 어떤 사람에 대한

호의적 또는 비호의적 인상이나
호의적 또는 비호의적 인상이나

정 자 체 | 문장 가로쓰기

특정 오소로부터 받은 인상이 다른

특정 오소로부터 받은 인상이 다른

모든 오소를 평가하는 데 중요한

모든 오소를 평가하는 데 중요한

영향을 미치는 것을 말한다. 이러한

영향을 미치는 것을 말한다. 이러한

정 자 체 문장 가로쓰기

효과를 후광 효과라고도 한다. 특히

효과를 후광 효과라고도 한다. 특히

신입사원 면접시 이것을 방지하기

신입사원 면접시 이것을 방지하기

위하여 면접자의 훈련이 필요하다.

위하여 면접자의 훈련이 필요하다.

 부록 경조 · 증품 용어쓰기(1)

축생일	축생신	축환갑	축회갑	축수연	근조	부의	조의	박례	전별	조품	촌지
축생일	축생신	축환갑	축회갑	축수연	근조	부의	조의	박례	전별	조품	촌지
祝生日	祝生辰	祝還甲	祝回甲	祝壽宴	謹弔	賻儀	弔儀	薄禮	餞別	粗品	寸志

부록 경조·증품 용어쓰기 (2)

축합격	축입학	축졸업	축우승	축입선	축발전	축낙성	축개업	축영전	축당선	축화혼	축결혼
축합격	축입학	축졸업	축우승	축입선	축발전	축낙성	축개업	축영전	축당선	축화혼	축결혼
祝合格	祝入學	祝卒業	祝優勝	祝入選	祝發展	祝落成	祝開業	祝榮轉	祝當選	祝華婚	祝結婚

 결근계 사직서 신원보증서 위임장

결 근 계

결	계	과장	부장
재			

사유:

기간:

위와 같은 사유로 출근하지 못하였으므로
결근계를 제출합니다.

20 년 월 일

소속:

직위:

성명: (인)

사 직 서

소속:

직위:

성명:

사직사유:

상기 본인은 위와 같은 사정으로 인하여
년 월 일부로 사직하고자 하오니
선처하여 주시기 바랍니다.

20 년 월 일

신청인: (인)

○ ○ ○ 귀하

신 원 보 증 서

정부
수입인지
첨부란

본적:

주소:

직급: 업 무 내 용:

성명: 주민등록번호:

상기자가 귀사의 사원으로 재직중 5년간 본인 등이 그의
신원을 보증하겠으며, 만일 상기자가 직무수행상 범한 고
의 또는 과실로 인하여 귀사에 손해를 끼쳤을 때에는 신
원보증법에 의하여 피보증인과 연대배상하겠습니다.

20 년 월 일

본 적:

주 소:

직 업: 관 계:

신원보증인: (인) 주민등록번호:

본 적:

주 소:

직 업: 관 계:

신원보증인: (인) 주민등록번호:

○ ○ ○ 귀하

위 임 장

성 명:

주민등록번호:

주소 및 연락처:

본인은 위 사람을 대리인으로 선정하고 아래의 행
위 및 권한을 위임함.

위임내용:

20 년 월 일

위임인: (인)

주민등록번호:

주소 및 연락처

영 수 증

금액: 일금 오백만원 정 (₩5,000,000)

위 금액을 ○○대금으로 정히 영수함.

20 년 월 일

주소:
주민등록번호:
영수인: (인)

○ ○ ○ 귀하

인 수 증

품 목:
수 량:

상기 물품을 정히 영수함.

20 년 월 일

인수인: (인)

○ ○ ○ 귀하

청 구 서

금액: 일금 삼만오천원 정 (₩35,000)

위 금액은 식대 및 교통비로서 이를
청구합니다.

20 년 월 일

청구인: (인)

○○과 (부) ○ ○ ○ 귀하

보 관 증

보관품명:
수 량:

상기 물품을 정히 보관함.
상기 물품은 의뢰인 ○ ○ ○ 가 요
구하는 즉시 인도하겠음.

20 년 월 일

보관인: (인)

주 소:

○ ○ ○ 귀하

 각종서식쓰기 **탄원서 합의서**

탄 원 서

제 목: 거주자우선주차 구민 피해에 대한 탄원서
내 용:

1. 중구를 위해 불철주야 노고하심을 충심으로 감사드립니다.
2. 다름이 아니오라 거주자 우선주차구역에 주차를 하고 있는 구민으로서 거주자 우선주차 구역에 주차하지 말아야 할 비거주자 주차 차량들로 인한 피해가 막심하여 아래와 같이 탄원서를 제출하오니 시정될 수 있도록 선처하여 주시기 바랍니다.

– 아 래 –

가. 비거주자 차량 단속의 소홀성: 경고장 부착만으로는 단속이 곤란하다고 사료되는바, 바로 견인조치할 수 있도록 시정하여 주시기 바라며, 주차위반 차량에 대한 신고 전화를 하여도 연결이 안되는 상황이 빈번히 발생하고 있어 효율적인 단속이 곤란한 실정이라고 사료됩니다.
나. 그로 인해 거주자 차량이 부득이 다른 곳에 주차를 해야 하는 경우가 왕왕 있는데 지역내 특성상 구역 이외에는 타차량의 통행에 불편을 끼칠까봐 달리 주차할 곳이 없어 인근(10m이내) 도로 주변에 주차를 할 수밖에 없는 실정이나, 구청에서 나온 주차 단속에 걸려 주차위반 및 견인조치로 인한 금전적 · 시간적 피해가 막심한 실정입니다.
다. 그런 반면에 현실적으로 비거주자 차량에는 경고장만 부착되고 아무런 조치가 이루어지지 않는다는 것은 백번 천번 부당한 행정조치라고 사료되는바 조속한 시일 내에 개선하여 주시기를 바랍니다.

20 년 월 일
작성자: ○ ○ ○

○ ○ ○ 귀하

합 의 서

피해자(甲): ○ ○ ○
가해자(乙): ○ ○ ○

1. 피해자 甲은 ○○년 ○월 ○일, 가해자 乙이 제조한 화장품 ○○제품을 구입하였으며 그 제품을 사용한 지 1주일 만에 피부에 경미한 여드름 및 기미와 같은 부작용이 발생하였고 乙측에서 이 부분에 대해 일부 배상금을 지급하기로 하였다. 배상내역은 현금 20만원으로 甲, 乙이 서로 합의하였다. (사건내역 작성)

2. 따라서 乙은 손해배상금 20만원을 ○○년 ○월 ○일까지 甲에게 지급할 것을 확약했다. 단, 甲은 乙에게 위의 배상금 이외에는 더 이상의 청구를 하지 않을 것을 조건으로 한다.(배상내역작성)

3. 다음 금액을 손해배상금으로 확실히 수령하고 상호 원만히 합의하였으므로 이후 이에 관하여 일체의 권리를 포기하며 여하한 사유가 있어도 민형사상의 소송이나 이의를 제기하지 아니할 것을 확약하고 후일의 증거로서 이 합의서에 서명 날인한다. (기타 부가적인 합의내역 작성)

20 년 월 일

피해자(甲) 주 소:
주민등록번호:
성 명: (인)

가해자(乙) 주 소:
회 사 명: (인)

 각종서식쓰기

 고소장 고소취소장

고소란 범죄의 피해자 등 고소권을 가진 사람이 수사기관에 범죄 사실을 신고하여 범인을 처벌해 달라고 요구하는 행위이다.
고소장은 일정한 양식이 있는 것은 아니고 고소인과 피고소인의 인적사항, 피해내용, 처벌을 바라는 의사표시가 명시되어 있으면 되고 그 사실이 어떠한 범죄에 해당되는지까지 명시할 필요는 없다.

고 소 장

고소인: 김○○
　　　 서울 ○○구 ○○동 ○○번지
　　　 주민등록번호:
　　　 전화번호:

피고소인: 이○○
　　　 서울 ○○구 ○○동 ○○번지
　　　 주민등록번호:
　　　 전화번호:

피고소인: 박○○
　　　 서울 ○○구 ○○동 ○○번지
　　　 주민등록번호:
　　　 전화번호:

피고소인들을 상대로 다음과 같은 사실로 고소하니, 조사하여 엄벌하여 주시기 바랍니다.

고소사실:
피고소인 이○○와 박○○는 2004. 1. 23. ○○시 ○○구 ○○동 ○○번지 ○○건설 2층 회의실에서 고소인 ○○○에게 현금 1,000만원을 차용하고 차용증서에 서명 날인하여 2004. 8. 23.까지 변제하여 준다며 고소인을 기망하여 이를 가지고 도주하였으니 수사하여 엄벌하여 주시기 바랍니다. (6하원칙에 의거 작성)

관계서류: 1. 약속어음 ○매
　　　　　 2. 내용통지서 ○매
　　　　　 3. 각서 사본 1매

　　　 20　　년　월　일
　　 위 고소인 홍길동 ㊞

　　　　　　　○○경찰서장 귀하

고 소 취 소 장

고소인: 김○○
　　　 서울 ○○구 ○○동 ○○번지
　　　 주민등록번호:
　　　 전화번호:

피고소인: 김○○
　　　 서울 ○○구 ○○동 ○○번지
　　　 주민등록번호:
　　　 전화번호:

상기 고소인은 2004. 1. 1. 위 피고인을 상대로 서울 ○○경찰서에 업무상 배임 혐의로 고소하였는바, 피고소인 ○○○가 채무금을 전액 변제하였기에 고소를 취소하고, 앞으로는 이 건에 대하여 일체의 민·형사간 이의를 제기치 않을 것을 약속합니다.

　　　 20　　년　월　일
　　 위 고소인 홍길동 ㊞

　　 서울 ○○ 경찰서장 귀하

고소 취소는 신중해야 한다.
고소를 취소하면 고소인은 사건담당 경찰관에게 '고소 취소 조서'를 작성하고 고소 취소의 사유가 협박이나 폭력에 의한 것인지 스스로 희망한 것인지의 여부를 밝힌다.
고소를 취소하여도 형량에 참작이 될 뿐 죄가 없어지는 것은 아니다.
한 번 고소를 취소하면 동일한 건으로 2회 고소할 수 없다.

 각종서식쓰기 금전차용증서 독촉장 각서

금전차용증서

일금 원정(단, 이자 월 할 푼)

위의 금액을 채무자 ○○○가 차용한 것은 틀림없습니다. 그러므로 이자는 매월 일까지, 원금은 오는
 년 월 일까지 귀하에게 지참하여 변제하겠습니다. 만일 이자를 월 이상 연체한 때에는 기한에 불
구하고 언제든지 원리금 모두 청구하더라도 이의 없겠으며, 또 청구에 대하여 채무자 ○○○가 의무의 이
행을 하지 않을 때에는 연대보증인 ○○○가 대신 이행하여 귀하에게는 일절 손해를 끼치지 않겠습니다.

후일을 위하여 이 금전차용증서를 교부합니다.

20 년 월 일

채무자 성명:
주 소: (전화)
주민등록번호:

연대보증인 성명:
주 소: (전화)
주민등록번호:

채권자 성명:
주 소: (전화)
주민등록번호:

채 권 자 ○ ○ ○ 귀하

독 촉 장

귀하가 본인으로부터 ○○○○년 ○월 ○일
금 ○○○원을 차용함에 있어 이자를 월 ○부로 하고
변제기일을 ○○○년 ○월 ○일로 정하여 차용한바
위 변제기일이 지난 지금까지 아무런 연락이 없음은
대단히 유감스런 일입니다.
 아무쪼록 위 금 ○○○원과 이에 대한 ○○○○년
○월 ○일부터의 이자를 ○○○○년 ○월 ○일까지
변제하여 주실 것을 독촉하는 바입니다.

20 년 월 일

○○시 ○○구 ○○동 ○○번지
 채권자: (인)

○○시 ○○구 ○○동 ○○번지
 채무자: ○○○ 귀하

각 서

금액: 일금 오백만원 정 (₩5,000,000)

상기 금액을 2004년 4월 25일까지 결제하
기로 각서로써 명기함. (만일 기일 내에 지
불 이행을 못할 경우에는 어떤 법적 조치라
도 감수하겠음.)

20 년 월 일

신청인: (인)

○○○ 귀하

각종서식쓰기 　　　　　 **자 기 소 개 서**

자기소개서란?

자기소개서는 이력서와 함께 채용을 결정하는 데 가장 기초적인 자료가 된다.
이력서가 개개인을 개괄적으로 이해할 수 있는 자료라면, 자기소개서는 한 개인을 보다 깊이
이해할 수 있는 자료로 활용된다.
기업은 취업 희망자의 자기소개서를 통해 채용하고자 하는 인재로서의 적합 여부를 일차적
으로 판별한다. 즉, 대인 관계, 조직에 대한 적응력, 성격, 인생관 등을 알 수 있으며,
성장 배경과 장래성을 가늠해 볼 수 있다. 또한 자기소개서를 통해 문장 구성력과
논리성뿐만 아니라 자신의 생각을 표현해 내는 능력까지 확인할 수 있다.
인사 담당자는 자기소개서를 읽다가 시선을 끌거나 중요한 부분에 대해서는 표시를 해두기
도 하는데, 이는 면접 전형에서 질문의 기초 자료로 활용되기도 한다. 대부분의 지원자들이
여러 개의 기업에 자기소개서를 제출하게 되는데, 그때마다 해당 기업의 아이템이나 경영 이
념에 따라 자기소개서를 조금씩 수정하는 것이 일반적이다.

자기소개서 작성 방법

❶ 간결한 문장으로 쓴다
문장에 군더더기가 없도록 해야 한다. '저는', '나는' 등의 자신을 지칭하는 말과, 앞에서 언급
했던 부분을 반복하는 말, '그래서, '그리하여' 등의 접속사들만 빼도 훨씬 간결한 문장이 된
다.
❷ 솔직하게 쓴다
과장된 내용이나 허위 사실을 기재하여서는 안된다. 면접 과정에서 심도있게 질문을 받다 보
면 과장이나 허위가 드러나게 되므로 최대한 솔직하게 꾸밈없이 써야 한다.
❸ 최소한의 정보는 반드시 기재한다
자신이 강조하고 싶은 부분을 중점적으로 언급하되, 개인을 이해하는 데 기본 요소가 되는 성
장 과정, 지원 동기 등은 반드시 기재한다. 또한 이력서에 전공이나 성적 증명서를 첨부하였
더라도 이를 자기소개서에 다시 언급해 주는 것이 좋다.
❹ 중요한 내용 및 장점은 먼저 기술한다
지원 분야나 부서에 자신이 왜 적합한지를 일목요연하게 기록한다. 수상 내역이나 아르바이
트, 과외 활동 등을 무작위로 나열하기보다는 지원 분야와 관계 있는 사항을 먼저 중점적으로
기술하고 나머지는 뒤에서 간단히 언급한다.
❺ 한자 및 외국어 사용에 주의한다
불가피하게 한자나 외국어를 써야 할 경우, 반드시 옥편이나 사전을 찾아 확인한다. 잘못 사용
했을 경우 사용하지 않은 것만 못한 결과를 초래할 수도 있다.
❻ 초고를 작성하여 쓴다
단번에 작성하지 말고, 초고를 작성해 여러 번에 걸쳐 수정 보완한다. 원본을 마련해 두고 제
출할 때마다 각 업체에 맞게 수정을 가해 제출하면 편리하다. 자필로 쓰는 경우 깔끔하고 깨끗
하게 작성하여야 하며, 잘못 써서 고치거나 지우는 일이 없도록 충분히 연습을 한 뒤 주의해서
쓴다.

 각종서식쓰기　　　자 기 소 개 서

❼ 일관성이 있는 표현을 사용한다

문장의 첫머리에서 '나는~이다.' 라고 했다가 어느 부분에 이르러서는 '저는 ~습니다.' 라고 혼용해서 표현하는 경우가 많다. 어느 쪽을 쓰더라도 한 가지로 통일해서 써야 한다. 호칭, 종결형 어미, 존칭어 등은 일관되게 사용하는 것이 바람직하다.

❽ 입사할 기업에 맞추어서 작성한다

기업은 자기소개서를 통해서 지원자가 어떻게 살아왔는가보다는 무엇을 할 줄 알고 입사 후 무엇을 잘하겠다는 것을 판단하려고 한다. 따라서 신입의 경우에는 학교 생활, 특기 사항 등을 입사할 기업에 맞추어 작성하고 경력자는 경력 위주로 기술한다.

❾ 자신감 있게 작성한다

강한 자신감은 지원자에 대한 신뢰와 더불어 인사담당자의 호기심을 자극한다. 따라서 나를 뽑아 주십사 하는 청유형의 문구보다는 자신감이 흘러넘치는 문구가 좋다.

❿ 문단을 나누어서 작성하고 오 · 탈자 및 어색한 문장을 최소화한다.

성장 과정, 성격의 장 · 단점, 학교 생활, 지원 동기 등을 구분지어 나타낸다면 지원자에 대한 사항이 일목요연하게 눈에 들어온다. 기본적인 단어나 어휘는 정확히 사용하고, 작성한 것을 꼼꼼히 읽어 어색한 문장이 있으면 수정한다.

유의사항

◎ **성장 과정은 짧게 쓴다**　성장 과정은 지루하게 나열하기보다 특별히 남달랐던 부분만 언급한다.

◎ **진부한 표현은 쓰지 않는다**　문장의 첫머리에 '저는', '나는' 이라는 진부한 표현을 쓰지 않도록 하고, 태어난 연도와 날짜는 이력서에 이미 기재된 사항이니 중복해서 쓰지 않는다.

◎ **지원 부문을 명확히 한다**　어떤 분야, 어느 직종에 제출해도 무방한 자기소개서는 인사담당자에게 신뢰감을 줄 수 없다. 이 회사가 아니면 안된다는 명확한 이유를 제시하고, 지원한 업무를 하기 위해 어떤 공부와 준비를 했는지 기술하는 것이 성실하고 충실하다는 느낌을 준다.

◎ **영업인의 마음으로, 카피라이터라는 느낌으로 작성한다**　자기소개서는 자신을 파는 광고 문구이다. 똑같은 광고는 사람들이 눈여겨보지 않는다. 차별화된 자기소개서를 써야 한다. 자기소개서는 '나는 남들과 다르다' 라는 것을 쓰는 글이다. 차이점을 써야 한다.

◎ **감(感)을 갖고 쓰자**　자기소개서를 잘 쓰기 위해서는 다른 사람들이 어떻게 썼는지 확인해 볼 필요가 있다. 취업사이트에 들어가 자신이 지원할 직종의 사람들이 올려놓은 자기소개서를 읽어보고, 눈에 잘 들어오는 소개서를 체크해 두었다가 참고한다.

◎ **구체적으로 쓴다**　구체적으로 표현해야 인사담당자도 구체적으로 생각한다. 여행을 예로 들자면, 여행의 어떤 점이 와 닿았는지, 또 그것이 스스로의 성장에 어떻게 작용했는지 언급해 준다면 훨씬 훌륭한 자기소개서가 될 것이다. 업무적인 면을 쓸 때는 실적을 중심으로 하되, '숫자' 를 강조하여 쓴다. 열 마디의 말보다 단 하나의 숫자가 효과적이다.

◎ **통신 언어 사용 금지**　자기소개서는 입사를 위한 서류이다. 한마디로 개인이 기업에 제출하는 공문이다. 대부분의 인사담당자는 통신 용어에 익숙하지 않을뿐더러, 익숙하다 하더라도 수백, 수천의 서류 중에서 맞춤법을 지키지 않은 서류를 끝까지 읽을 여유는 없다. 자기소개서를 쓸 때는 맞춤법을 지켜야 한다.

 각종서식쓰기 내 용 증 명 서

1. 내용증명이란?

보내는 사람이 받는 사람에게 어떤 내용의 문서(편지)를 언제 보냈는가 하는 사실을 우체국에서 공적으로 증명하여 주는 제도로서, 이러한 공적인 증명력을 통해 민사상의 권리・의무 관계 등을 정확히 하고자 할 필요성이 있을 때 주로 이용되고 있다. (예)상품의 반품 및 계약시, 계약 해지시, 독촉장 발송시.

2. 내용증명서 작성 요령

❶ 사용처를 기준으로 가급적 6하 원칙에 따라 전달하고자 하는 내용을 알기 쉽게 작성(이면지, 뒷면에 낙서 있는 종이 등은 삼가)

❷ 내용증명서 상단 또는 하단 여백에 반드시 보내는 사람과 받는 사람의 주소, 성명을 기재하여야 함.

❸ 작성된 내용증명서는 총 3부가 필요(받는 사람, 보내는 사람, 우체국이 각각 1부씩 보관).

❹ 내용증명서 내용 안에 기재된 보내는 사람, 받는 사람과 동일하게 우편발송용 편지봉투 1매 작성.

내 용 증 명 서

받 는 사 람: ○○시 ○○구 ○○동 ○○번지
(주) ○○○○ 대표이사 김 하나 귀하

보내는 사람: 서울 ○○구 ○○동 ○○번지
홍길동

상기 본인은 ○○○○년 ○○월 ○○일 귀사에서 컴퓨터부품을 구입하였으나
상품의 내용에 하자가 발견되어‥‥‥(쓰시고자 하는 내용을 쓰세요)

20 년 월 일
위 발송인 홍길동 (인)

보내는 사람
○○시 ○○구 ○○동 ○○번지
홍길동

우표

받 는 사 람
○○시 ○○구 ○○동 ○○번지
(주) ○○○○대표이사 김하나 귀하